秋史 金正喜 行書帖

㈜이화문화출판사

서예라 함은 (문자를 쓰는데 있어서 그것이 예술적 가치를 지닌 것)이라고 규정할 수 있다. 그러므로 한

국의 서예는 곧 한국에서 사용한 문자를 그 대상으로 한다고 한다.

우리나라에서 사용한 문자는 漢字와 한글의 두 가지로 나눌 수 있다. 한글은 14세기에 제작된 것이어

서 그 사용이 오래 되지 않았고 또 그것이 藝術的 價値를 발휘하기에 이른 것은 더욱 그 기간이 짧다.

그러므로 우리나라의 書藝는 漢字가 主가 되고 한글은 從屬的 위치에 두지 않을 수 없다.

漢字가 사용된 역사는 적어도 2천년 역사를 거슬러 올라갈 수 있으며 여러 世代를 지나는 동안 실로 많

은 名家들이 배출되었다. 우리나라에서 한자를 사용한 연대는 文獻上 확실한 時期를 밝히기가 불가능

하다. 다만 우리의 歷史로 보아 古朝鮮時代 곧 중국의 戰國時代에는 양국 간에 文化交流가 이뤄졌을

것으로 추정되어 BC 2～3세기경에는 한자가 수입되었을 것으로 推定되나 아직까지 당시의 文字遺

蹟이 발견된 것은 없다.

현재까지 알려진 것으로는 秦代에 만들어진 文字가 새겨진 武器와 前漢시대에 鑄造된 銘文 있는 銅

鐘이 각각 平壤 부근에서 발견되어 이것이 文字遺蹟으로는 最古의 것에 속하며 漢樂浪郡遺址에서 瓦

甎, 璽印, 封泥 등이 많이 出土되었다.

그러나 이것은 모두가 漢人들의 손에서 만들어진 것이요 우리의 것은 아니나 이 땅에서 이런 文字가 쓰

여졌음으로 우리 先祖들도 당시에는 漢字를 읽고 썼을 것은 疑心할 여지가 없다.

漢字는 殷周時代의 古文, 東周時代의 大篆, 秦代의 小篆, 漢代의 隸, 魏晉 이후의 楷書 등으로

각 시대에 따라 문자가 變遷되었고 사용하는 字體가 달랐다. 그러나 우리나라에서는 廣開土大王碑만

이 隸를 썼다. 그밖의 것은 모두 楷·行·草을 썼으며 篆이 없는 것은 아니나, 그것은 常用字로서가

아니라 특수한 용도에서 사용된 것이다.

다음 書藝史의 시대구분은 역시 政治史와 궤도를 같이하였으므로 삼국시대 통일신라시대 고려 조선시대로 나눈다.

우리나라의 書法이 중국의 영양을 직접적으로 받아씀으로 시대 에 따라 中國名家들의 書法을 그대로 받아들인 적이 많다.

우리의 서법을 서술함에 있어 중국인 중에서 각 시대를 대표 하는 작가들을 예를 들면 王羲之, 歐陽詢, 顔眞卿 등등을 들 수가 있겠다. 우리나라에서는 眞蹟의 遺存이 매우 적은 편이다.

中國에는 약 3천년 전의 文字인 胛骨文을 위시하여 春秋戰國時代와 漢晋 이래의 墨蹟이 무수히 있으며 紙本에 쓴 唐宋 이후의 글씨도 많이 남아 있어 당시 사람의 筆法 研究에 귀중한 자료가 되고 있다. 그러나 우리는 高麗 이전의 眞蹟은 겨우 십 여 점에 불과하며 朝鮮時代의 것도 壬辰倭亂 이전의 것은 그 수가 많지 못하다. 戰禍와 火災에 의하여 대부분 소실되었기 때문이다.

조선후기(1786～1857) 秋史 金正喜가 楷·行·隷로 墨跡을 남기고 있다. 楷書는 별로 實함을 보이지 않고 있으나 예서나 행서에 있어서는 타의 추종을 불허할 정도로 독창적인 예술의 혼을 가득 담고 있다. 누구나 한번 들어가면 들어갈수록 精神線을 놓고 무아의 지경에 빠져 감탄을 연신 자아내곤 한다.

그럼에도 학습 자료로 定立된 자료가 전무하여 유사한 추사체들을 난무시켜 그 類似體를 추사체로 誤認하여 습득하고 또 후학들을 지도하여 추사체의 진위를 혼탁하게 하고 있어 추사체의 진가를 여지없이 추락시키고 있음은 매우 안타까운 일이라 하겠다. 이에 秋史體眞本을 集字하여 추사체의 敎本으로 함에 意義를 둔다.

2018·9·5　西村 李圭五

目次

序文 ·········· 3

秋史行書 本文 ·········· 7

秋史執筆法 (추사집필법) ·········· 122

秋史의筆訣 (추사의필결) ·········· 124

秋史의 行書 ·········· 127

編著者 略歷 ·········· 130

五 다섯 오

六 여섯 육

七 일곱 칠

八 여덟 팔

一 한 일

二 두 이

三 석 삼

四 넉 사

九 아홉 구

十 열 십

丁 고무래 정

丈 어른 장

下 아래 하

上 윗 상

不 아니 불

且 또 차

竝 아우를 **병**

丹 붉은 **단**

乃 이에 **내**

之 갈 **지**

丑 소 **축**

世 인간 **세**

丞 도울 **승**

兩 두 **량**

垂 드릴 수

乎 어조사 호

亂 어지러울 란

也 어조사 야

包 쌀 포

了 마칠 료

事 일 사

于 어조사 우

云 이를 운

瓦 기와 와

井 우물 정

亦 또 역

交 사귈 교

京 서울 경

亭 정자 정

亮 밝을 량

毫 붓 호

代 대신 대

人 사람 인

付 줄 부

仁 어질 인

仙 신선 선

以 써 이

仍 인할 잉

他 다를 타

作 지을 작

伯 맏 백

但 다만 단

來 올 래

仲 버금 중

仰 우러러볼 앙

仿 髣과 同字

供 이바지 공

偽 거짓 위

俗 풍속 속

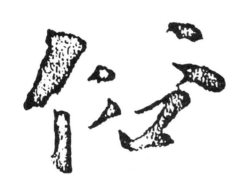

修 닦을 수

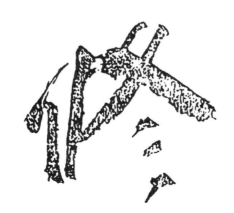

住 머무를 주

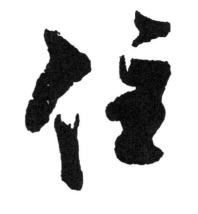

何 어찌 하

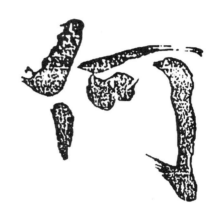

佛 부처 불

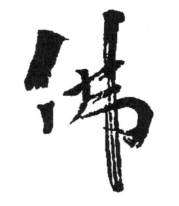

侍 모실 시

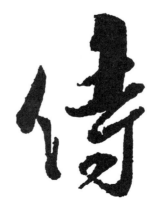

傳
전할 전

偶
짝 우

倩
빌 청

倒
자빠질 도

倫
인륜 륜

便
편할 편

個
낱 개

偈
범어 게

儒 선비 유

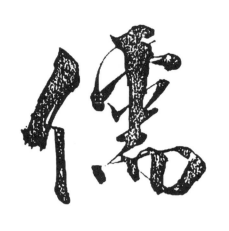

假 거짓 가

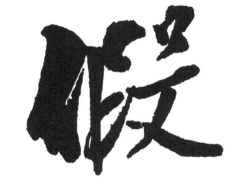

僧 줄 승

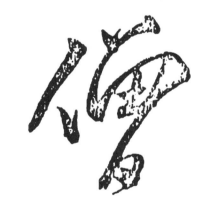

似 같을 사

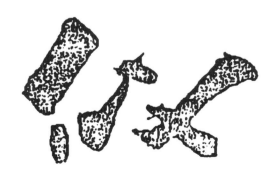

側 곁 측

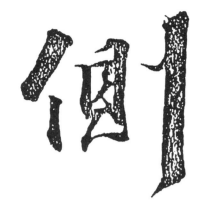

像 형상 상

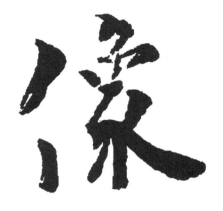

儲 저축할 저

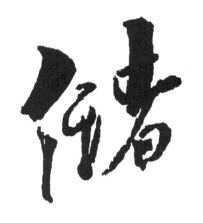

健 굳셀 건

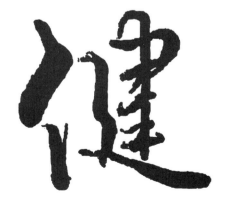

偏 치우칠 편

偉 클 위

倚 기댈 의

今 이제 금

分 나눌 분

余 나 여

命 목숨 명

會 모을 회

禽 날짐승 금

克 이길 극

元 으뜸 원

充 채울 충

兒 아이 아

光 빛 광

先 먼저 선

入 들 입

共 한가지 공

冷 찰 냉

冶 풀무 야

凝 엉킬 응

公 귀인 공

內 안 내

具 갖출 구

其 그 기

几 기댈상 궤

凡 무릇 범

出 날 출

切 끊을 절

荊 가시 형

別 다를 별

則 법 칙

剎 절 찰

劉
성
유

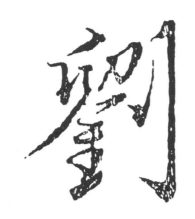

初
처음초

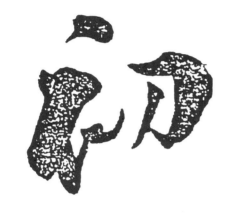

劍
칼
검

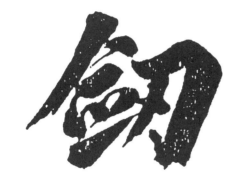

力
힘
력

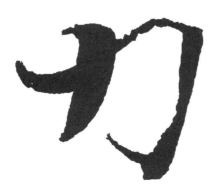

前
앞
전

到
이를도

刻
새길각

割
벨
할

勃 변색할 발

勒 새길 륵

勘 마감할 감

動 움직일 동

匀 고을 균

句 글귀절 구

北 북녘 북

匡 바를 광

匪 아닐 비

千 일천 천

中 가운데 중

平 평할 평

叔 아제비 숙

卒 군사 졸

半 반 반

南 남녘 남

券
책 권

原
근본 원

又
또 우

父
아비 부

卷

原

乙

父

外
바깥 외

臥
누울 와

印
도장 인

卿
벼슬 경

外

臥

及 미칠 급

友 벗 우

受 받을 수

取 취할 취

去 갈 거

參 석 삼

口 입 구

史 사기 사

否 아닐 부

各 각각

吾 나 오

品 품수 품

古 옛 고

右 오른 우

可 옳을 가

名 이름 명

君 임금 군

向 향할 향

同 한가지 동

吳 나라이름 오

吟 읊을 음

谷 골 곡

奇 기이할 기

善 착할 선

咽 목구멍 인

鳴 울 명

哀 슬플 애

啼 울 제

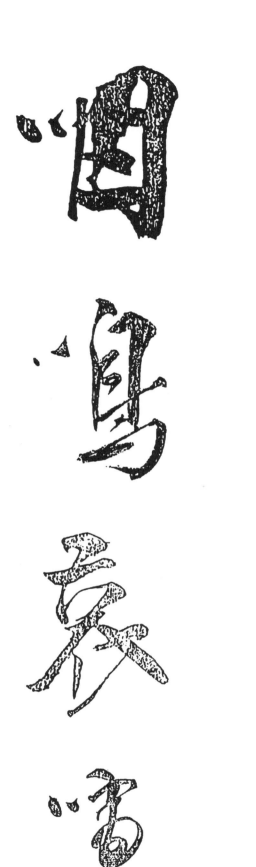

商 장사 상

味 맛 미

器 그릇 기

唯 오직 유

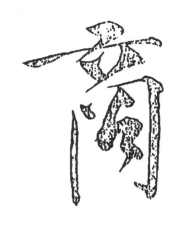

圖 그림 도

士 선비 사

壽 목숨 수

喜 기쁠 희

時 때 시

因 인할 인

圍 둘레 위

圖 그림 도

夕 저녁 석

久 오랠 구

多 많을 다

麥 보리 맥

夏 여름 하

六 여섯 육

太 클 태

天 하늘 천

彝 떳떳할 이

奔 달릴 분

土 흙 토

座 앉을 좌

夫 지아비 부

本 근본 본

美 아름다울 미

尖 뾰족할 첨

堆 언덕 퇴

境 지경 경

堪 견딜 감

城 재 성

至 이를 지

在 있을 재

地 땅 지

坡 언덕 파

墨 먹 묵

壞 무너질 괴

壁 벽 벽

報 대답할 보

女 계집 여

如 같을 여

始 비로소 시

妙 묘할 묘

媛 예쁠 원

娥 예쁠 아

嬽 산뜻할 현

嬾 게으를 란

妃 왕비 비

姓 성 성

嫗 할미 구

姬 아가씨 희

婦 며느리 부

要 구할 요

妄 망령될 망

姜 성 강

嬰 갓난아이 예

子 아들 자

孔 구멍 공

存 있을 존

李 오얏 리

孝 효도 효

學 배울 학

孫 손자 손

罕 드물 한

畢 마칠 필

宇 집 우

守 지킬 수

宮 집 궁

官 벼슬 관

字 글자 자

宅 집 택

宙 집 주

宋 나라 송

宗 마루 종

塞 변방 새

宗 마루 종

安 편한 안

定 정할 정

家 집 가

突 오뚝할 돌

宛 어슴푸레할 완

室 집 실

容 얼굴 용

寫
베낄 사

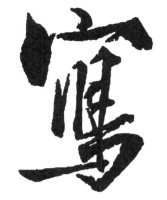

實
열매 실

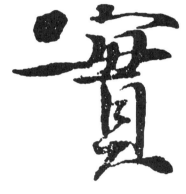

最
가장 최

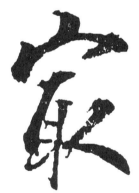

寧
편안 녕

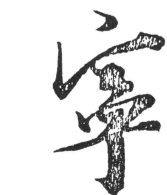

窕
고요할 조

寅
공경할 인

穿
통할 천

窈
고요할 요

竈 부뚜막 조

竇(窬) 구멍 두

小 작을 소

少 젊을 소

尙 오히려 상

尢 절름발이 왕

就 나아갈 취

尹 맏 윤

尺 자 척

尼 여승 니

居 살 거

屋 집 옥

眉 눈썹 미

犀 물소 서

寸 마디 촌

寺 절 사

山 메 산

峰 봉우리 봉

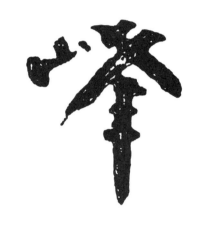

歲 해 세

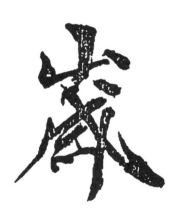

嵩 산이름 숭

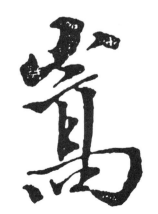

專 오로지 전

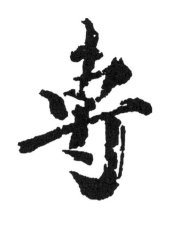

尋 찾을 심

對 대할 대

將 장수 장

川 내 천

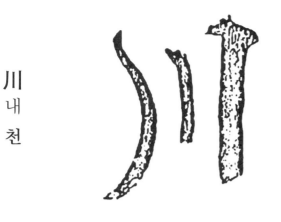

州 고을 주

幾 거의 기

幽 그윽할 유

嵎 해돋는곳 우

嶺 재 령

岳 큰뫼 악

岸 언덕 안

干 방패 간

工 지을 공

差 다를 차

左 왼 좌

年 해 년

竝 아우를 병

已 이미 이

色 빛 색

帖 문서 첩

帝 임금 제

虎 범 호

獅 사자 사

帶 띠 대

府 구부릴 부

庶 거의 서

麻 삼 마

唐
나라 당

盧
풀집 여

康
편안 강

塵
티끌 진

疾
병 질

座
자리 좌

座
자리 좌

庭
뜰 정

氏 성씨 씨

民 백성 민

式 법 식

或 혹 혹

廣 넓을 광

摩 만질 마

慶 경사 경

甘 달 감

引 이끌 인

弗 말 불

張 베풀 장

彈 탄환 탄

成 이룰 성

咸 다 함

武 호반 무

貳 두 이

得 얻을 득

彼 저 피

徐 천천히 서

徑 곧을 경

强 힘쓸 강

形 얼굴 형

行 다닐 행

衍 넓을 연

衝 충돌할 충

衡 저울 형

微 작을 미

心 마음 심

必 반드시 필

思 생각 사

忍 참을 인

忘 잊을 망

息 쉴 식

忽 혼연 홀

忠 충성 충

念 생각 녑

甚 심할 심

態 정줄 태

愈 나을 유

惡 모질 악

恪 공경할 각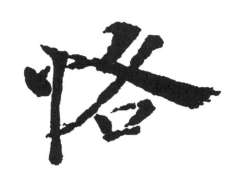

意 뜻 의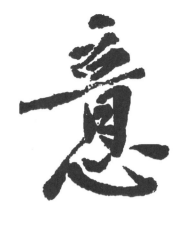

惜 아낄 석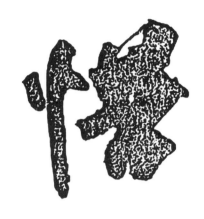

想 생각 상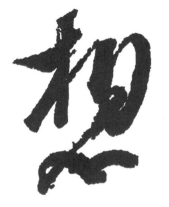

怪 괴이할 괴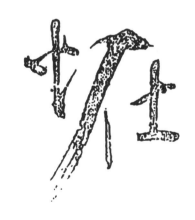

怡 화할 이

情 뜻 정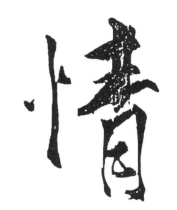

快 쾌할 쾌

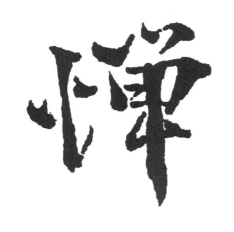

惲 꺼릴 **탄**

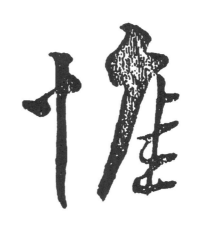

惟 생각할 **유**

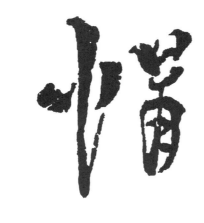

悁 분해성낼 **연**

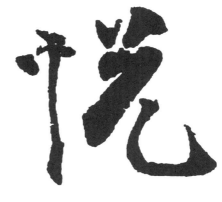

悅 기쁠 **열**

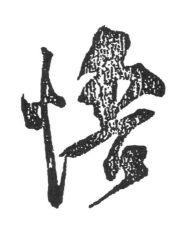

悟 깨달을 **오**

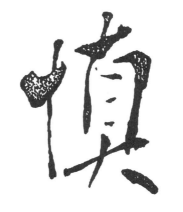

愼 삼갈 **신**

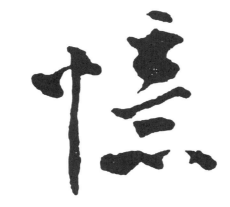

憶 생각할 **억**

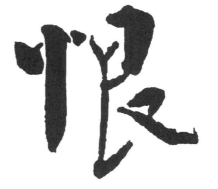

恨 한할 **한**

肩 어깨 견

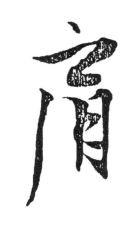

扁 작을 편

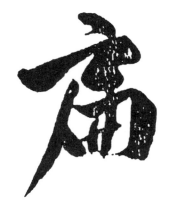

扇 부채 선

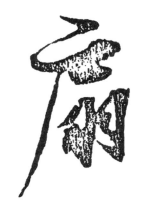

鼓 북 고

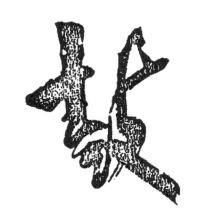

愧 부끄러울 괴

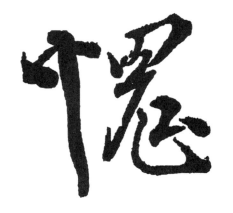

歸 돌아올 귀

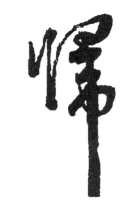

戶 지게 호

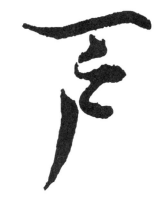

所 바 소

拄 버틸 주

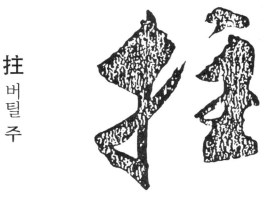

手 손 수

推 밀 추

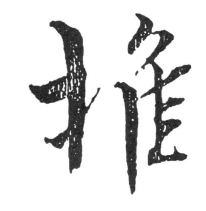

招 불러올 초

挾 도울 협

指 손가락 지

捕 잡을 포

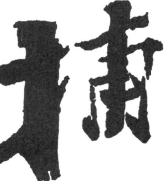

拙 옹졸할 졸

據 웅거할 거

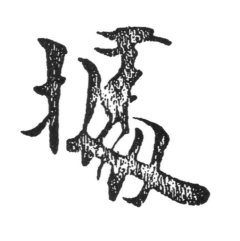

揚 드날릴 양

極 극진할 극

楷 본뜰 해

持 가질 지

抱 안을 포

拇 엄지손가락 무

振 떨칠 진

朴 순박할박

未 아닐미

村 마을촌

杜 막을두

提 들 제

擬 헤아릴 의

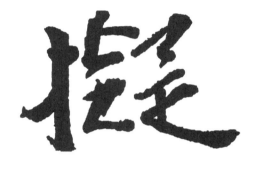

握 쥘 악

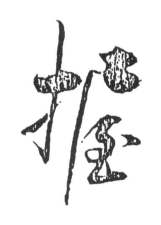

木 나무목

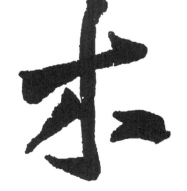

椎 참나무 추

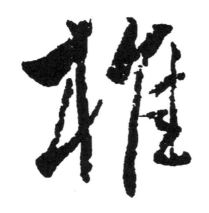

枝 가지 지

格 격식 격

梅 매화나무 매

枯 마를 고

杯 잔 배

松 솔 송

板 널 판

柳 버들 유

楳 梅의 古字

梁 들보 량

根 뿌리 근

相 서로 상

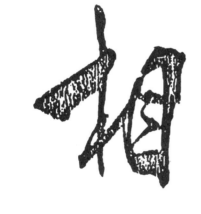

樞 지도리 추

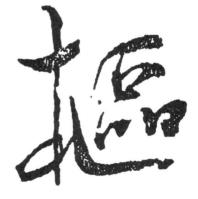

權 권세 권

橫 가로 횡

椒 산마루 초

撫 模와 동자

樹 나무 수

橋 다리 교

擅 오로지 천

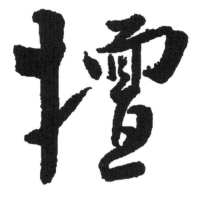

機 틀 기

泰 클 태

查 사실할 사

某 아무 모

塊 느티나무 괴

染 물들일 염

棐 비자나무 비

集 모을 집

攻 칠 공

故 연고 고

炆 연기날 문

文 글월 문

新 새 신

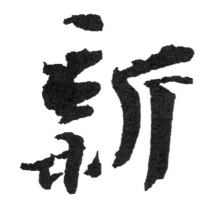

斷 끊을 단

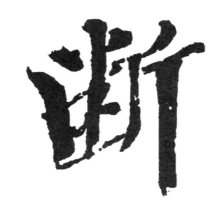

正 바를 정

敎 가르칠 교

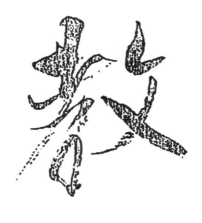

散 흩을 산

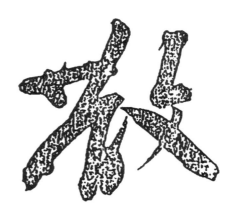

敬 공경할 경

數 셈 수

此 이
차

既 이미
기

方 모
방

芥 겨자
개

旋 돌이킬
선

施 베풀
시

日 날
일

白 흰
백

百 일백 백

明 밝을 명

皆 다 개

者 놈 자

是 이 시

春 봄 춘

星 별 성

時 때 시

量 헤아릴 량

易 바꿀 역

習 익힐 습

曾 일찍 증

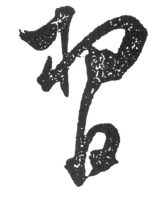

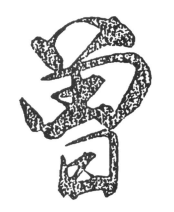

書 글 서

曹 마을 조

暖 따뜻할 난

曼 끝없을 만

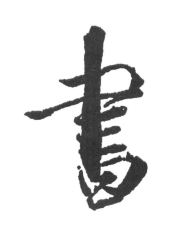

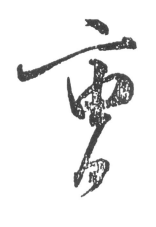

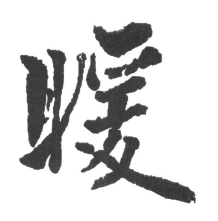

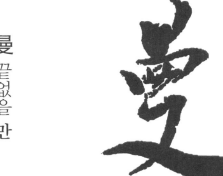

更 고칠 경

慾 욕심 욕

歌 노래 가

歐 성 구

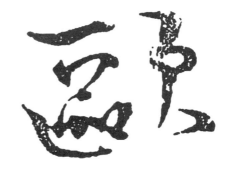

歎 탄식할 탄

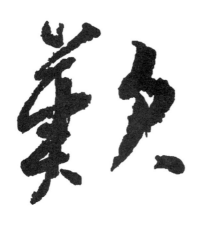

齩 뼈깨물 교

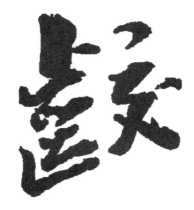

聲의 속字

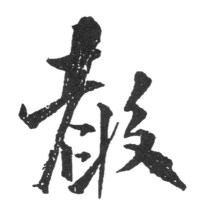

殊 다를 수

瓮 독 옹

氣 기운 기

水 물 수

氷 얼음 빙

江 물 강

汀 물가 정

求 구할 구

治 다스릴 치

海
바다
해

消
꺼질
소

況
하물며
황

淸
맑을
청

泊
쉴
박

河
물
하

法
법
법

池
못
지

酒 술 주

淺 물얕을 천

從 쫓을 종

浦 개 포

澗 간수 간

深 깊을 심

波 물결 파

淨 맑을 정

漫 흩어질 만

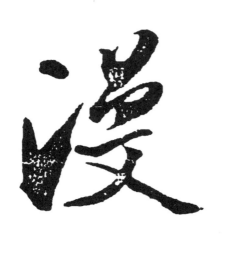

後 뒤 후

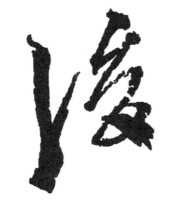

溪 시내 계

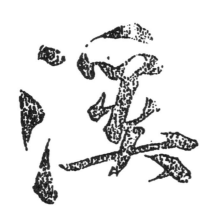

湍 여울 단

漁 고기잡을 어

酒 술 주

漢 한수 한

滿 찰 만

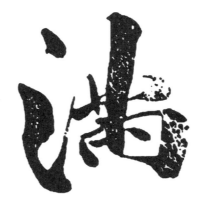

療
병고칠
료

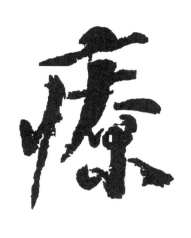

癡
어리석을
치

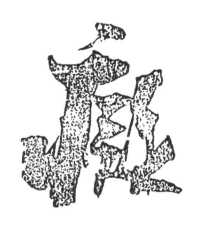

痕
흔적
흔

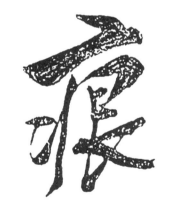

病
병들
병

深
깊을
심

濃
걸죽할
농

濡
적실
유

疑
의심할
의

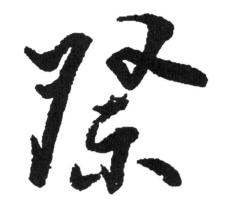

祭 제사 제

畫 그림 화

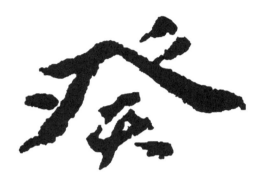

癸 천간 계

盆 동이 분

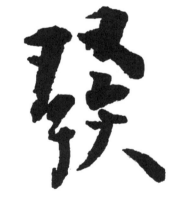

發 필 발

看 볼 간

蓋 덮을 개

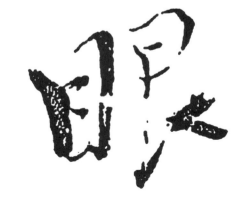

眼 눈 안

眞 참 진

鼎 솥 정

省 살필 성

短 짧을 단

失 잃을 실

矣 어조사 의

特 특별할 특

物 만물 물

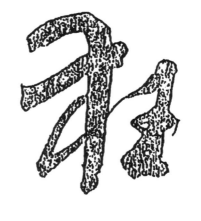

狂 몸 누르고 머리 검은 개 주

猝 갑자기 졸

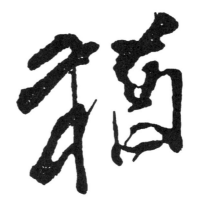

猶 오히려 유

知 알 지

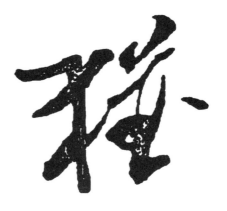

猶 같을 유

王 임금 왕

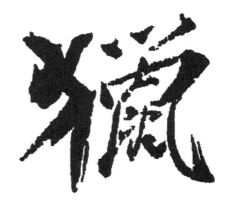

獵 사냥할 렵

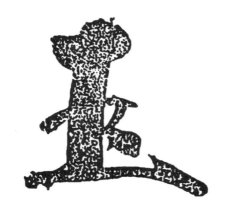

玉 구슬 옥

瓏
옥소리 롱

聖
성인 성

爪
손톱 조

生
날 생

琪
옥이름 기

理
이치 리

玲
옥소리 령

珠
구슬 주

用 쓸 용

田 밭 전

由 말미암을 유

甲 갑옷 갑

曲 굽을 곡

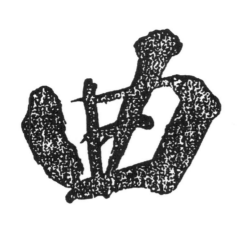

界 지경 계

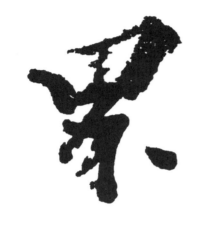

留 머무를 유

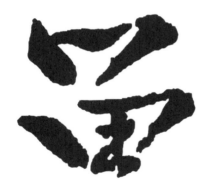

果 과실 과

異 다를 이

書 글 서

堂 집 당

常 항상 상

嘗 맛볼 상

黨 무리 당

掌 손바닥 장

火 불 화

燈 등잔 등

焰 불꽃 염

烘 횃불 홍

煙 연기 연

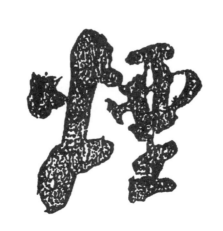

炎 불꽃 염

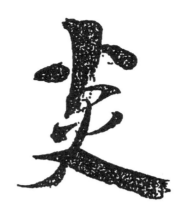

灰 재 회

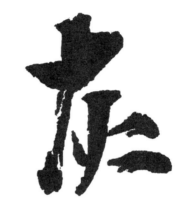

炊 불땔 취

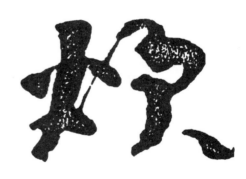

烟 연기 연

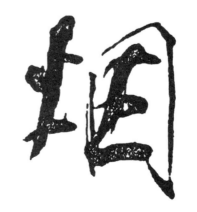

勞 수고로울 로

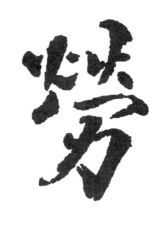

渴 더위먹을 알

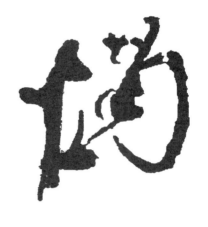

爲 할 위

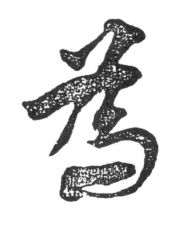

爾 너 이

照 비출 조

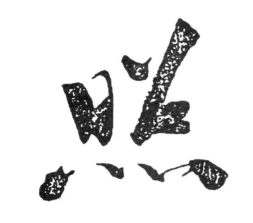

烹 삶을 팽

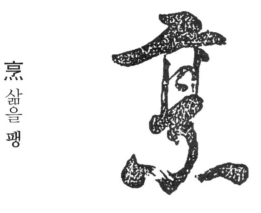

熱 더울 열

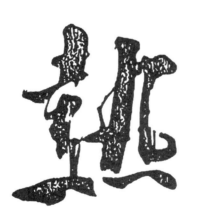

熟 익을 숙

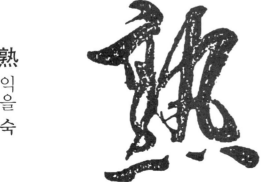

默
잠잠할 묵

無
없을 무

點
점 점

然
그럴 연

兼
겸할 겸

石
돌 석

破
깨뜨릴 파

硬
굳셀 경

硯 벼루 연

確 확실할 확

醉 술취할 취

磔 능지할 책

示 볼 시

祠 사당 사

補 도울 보

神 귀신 신

甜 달 첨

禪 터닦을 선

襟 옷깃 금

秦 진나라 진

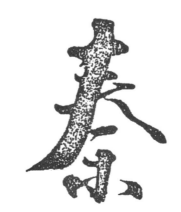

頑 완고완

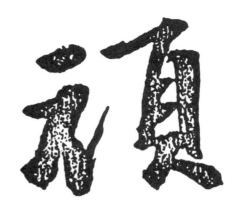

秘 숨길 비

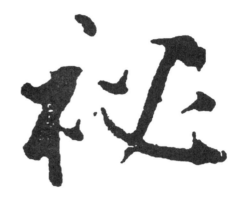

裕 넉넉할 유

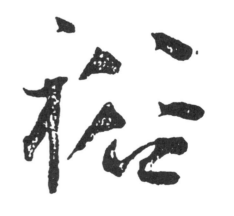

褚 주머니 저

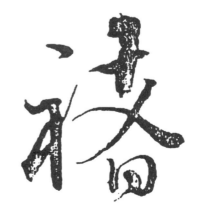

我 나 아

香 향기 향

秋 가을 추

香 향의 속字

秾 산이름 혜

程 법 정

黍 기장 서

立 설 립

竭 다할 갈

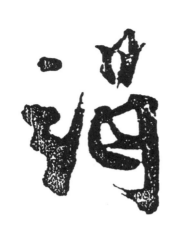

符 붙을 부

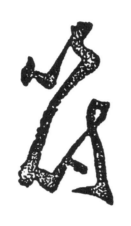

竿 장대 간

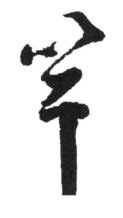

箇 낱 개

章 글 장

竪 세울 수

紗 나사 사

端 끝 단

竟 마침내 경

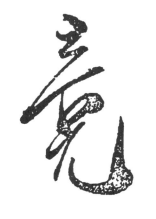

筍 대순 순

竹 대 죽

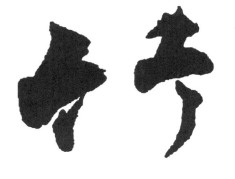

筆 붓 필

筆 붓 필

笑 웃음 소

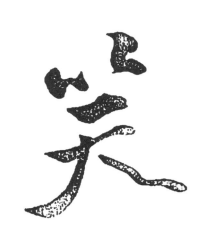

筴 젓가락 협

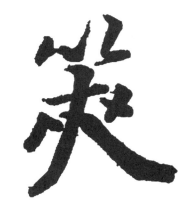

筇 공대 공

米
쌀 미

粉
가루 분

精
정할 정

玄
검을 현

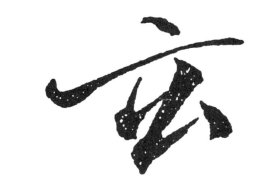

筠
대껍질 균

籍
문서 적

篆
전자 전

篇
책 편

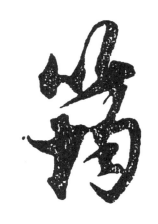
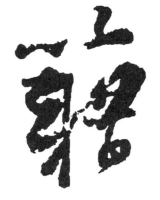
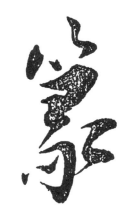

經
경서 경

紛
어지러울 분

絶
끊을 절

纔
겨우 재

紅
붉을 홍

結
맺을 결

紐
맺을 유

紙
종이 지

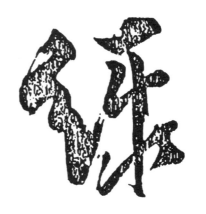

綠 초록빛 록

綠 푸를 록

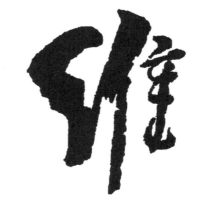

維 벼리 유

緘 봉할 함

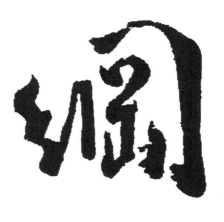

綱 벼리 강

縱 세로 종

編 엮을 편

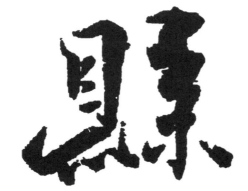

縣 고을 현

繫 맬 계

索 찾을 색

紫 자주빛 자

素 흴 소

買 살 매

蜀 배추벌레 촉

群 무리 군

鮮 고울 선

羽 깃 우

翁 늙은이 옹

翻 날 번

考 오랠 고

老 늙을 로

而 말이을 이

耳 귀 이

耶 어조사 야

脈
맥 맥

聲
소리 성

肆
방자할 사

能
능할 능

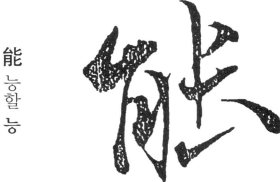

聽
들을 청

聯
연할 연

月
달 월

肝
간 간

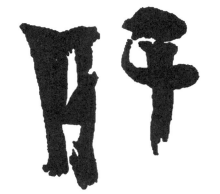

豚
돼지 돈

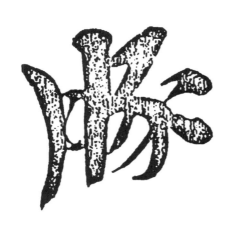

肺
허파 폐

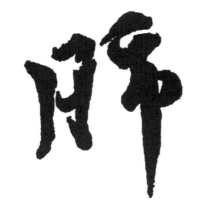

腕
팔 완

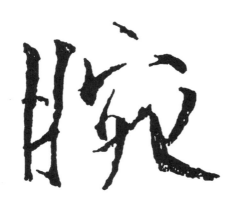

胸
가슴 흉

肘
팔꿈치 주

脫
벗을 탈

朝
아침 조

期
기약할 기

晴
날 개일 청

臣
신하 신

臨
임할 임

自
스스로 자

有
있을 유

胃
밥통 위

腎
콩팥 신

靑
푸를 청

芽
싹 아

花
꽃 화

芝
지초 지

苦
모질 고

丹
붉은 단

船
배 선

舫
사공 방

艸
풀 초

茗 차싹 명

茶 차 다

黃 누를 황

菩 보살 보

莫 말 막

散 흩어질 산

著 지을 저

莊 씩씩할 장

董 바를 동

荒 거칠 황

葯 구리때 약

萍 마름 평

莽(庵) 암자 암

蒿 다북쑥 호

舊 옛 구

節 마디 절

蔣
과장풀
장

菊
국화 국

萬
일만 만

藹
수두룩할 애

蔡
법 채

藏
감출 장

蘭
난초 난

義
옳을 의

藥
약 약

夢
꿈 몽

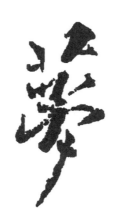

篆
전자 전

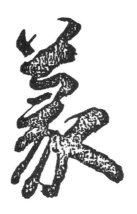

募
규모 모

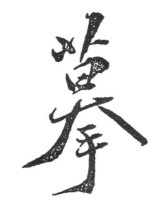

籍
호적 적

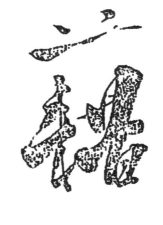

蘆
갈 로

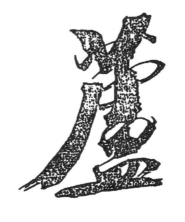

攞
낙엽질 탁

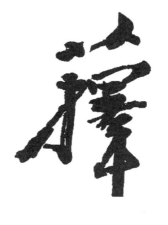

葉
잎사귀 엽

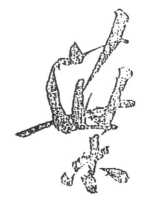

處
곳 처

虛
빌 허

盧
검을 노

融
화할 융

燕
제비 연

藤
등나무 등

薩
보살 살

蔬
푸성귀 소

蟹 게 해

蛆 지네 저

蟻 개미 의

哀 슬플 애

裏 속 리

西 서녘 서

見 볼 견

覺 깨달을 각

觀 볼 관

角 뿔 각

解 풀 해

觴 잔 상

言 말씀 언

計 셈할 계

許 허락할 허

詰 꾸짖을 힐

訪 찾을 방

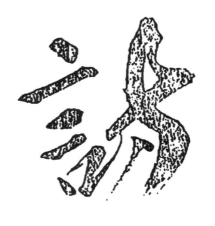

詩 글 시

試 시험할 시

諸 모두 제

誰 누구 수

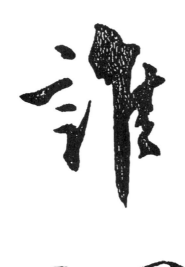

謂 이룰 위

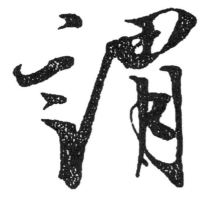

認 인정할 인

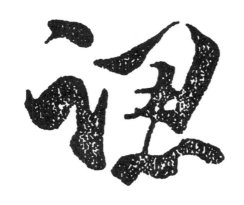

語 말씀 어

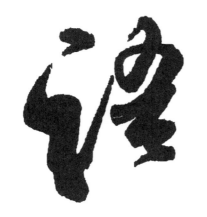

說 말씀 설

論 의논할 논

浮 뜰 부

諦 살필 체

證 증거 증

識 알 식

讀 읽을 독

變 변할 변

貢
바칠 공

贊
도울 찬

鬚
수염 수

起
일어날 기

誕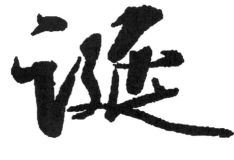
낳을 탄

欠
하품 흠

贈
줄 증

貴
귀할 귀

跋
밟을 발

趾
발뒷꿈치 종

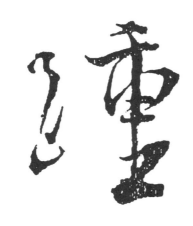

蹟
사적 적

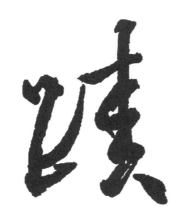

賺
되팔기 잠

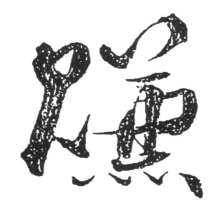

趣
재미 취

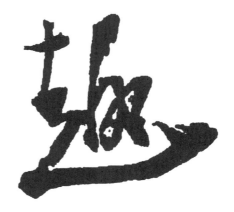

趙
나라 조

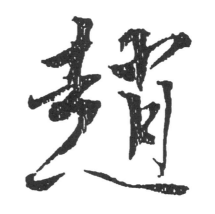

足
발 족

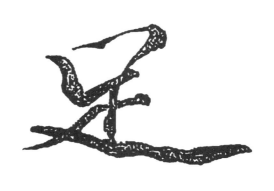

跋
걸을 발

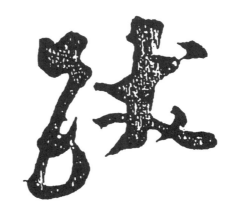

蹴 조심하여 걸을 축

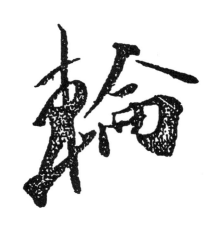

輪 바퀴 륜

蹊 지름길 혜

輓 수레끌 만

身 몸 신

輩 무리 배

較 비교할 교

車 수레 거

�

辰 별 진

迮 발끈일어날 책

産 낳을 산

迫 핍박할 박

乾 하늘 건

追 쫓을 추

迁 나갈 간

迢 멀 초

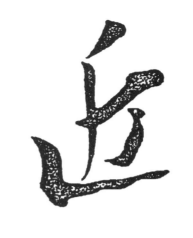

近 가까울 근

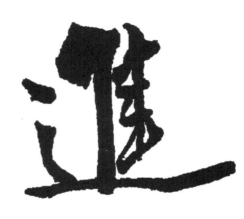

進 나아갈 진

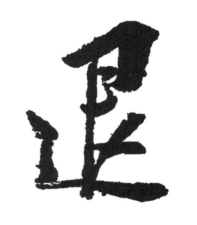

退 물러갈 퇴

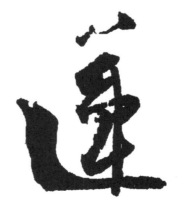

蓮 연할 연

過 지날 과

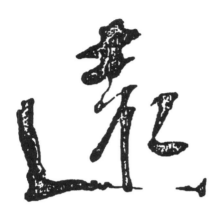

遠 멀 원

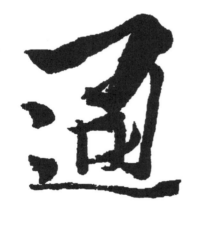

通 통할 통

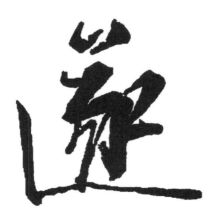

遂 드디어 수

運 옮길 운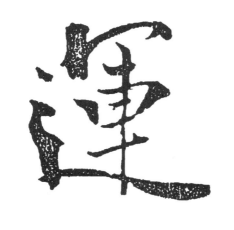

阮 성 원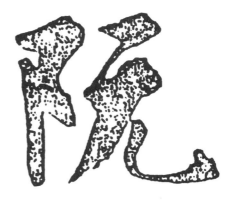

除 제할 제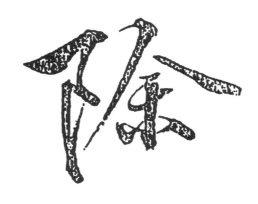

村 마을 촌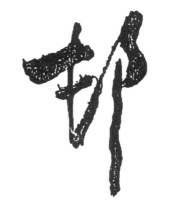

階 섬돌 계

院 학교 원

郡 고을 군

道 길 도

限 한정 한

際 지음 제

陰 그늘 음

陵 언덕무덤 능

隔 멀 격

郭 성곽 곽

鄕 시골 향

陽 볕 양

酸 _초_산

醫 _의_원_의

里 _마_을_리

野 _들_야

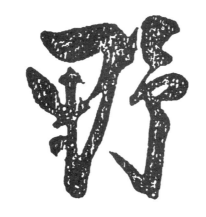

邸 _집_저

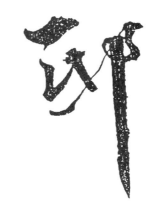

鄭 _나_라_정

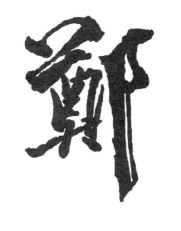

隨 _따_를_수

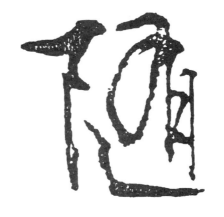

酉 _닭_유

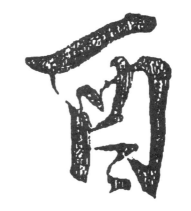

錢 돈 전

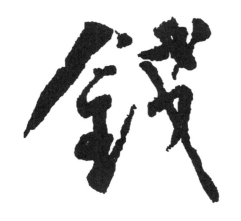

重 무거울 중

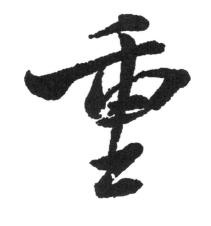

鏞 큰쇠북 용

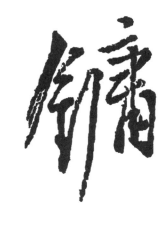

金 쇠 금

銀 은 은

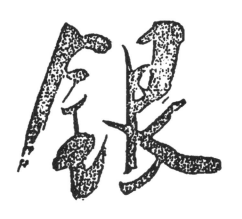

鋅 단련할 쇠

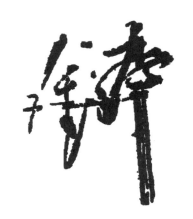

鍼 침 침

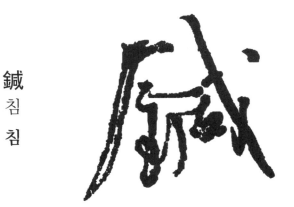

鈞 서른근 균

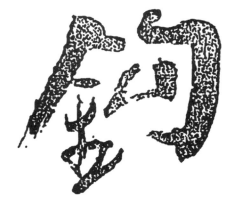

鐘 쇠북 종

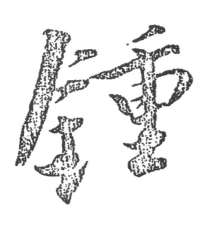

錬 단련할 련

錐 송곳 추

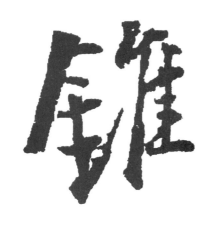

鋤 호미 서

鑽 뚫을 찬

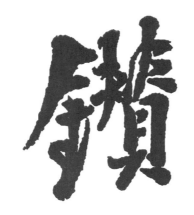

鎭 진압할 진

鐫 새길 전

鎔 녹일 용

間
사이 간

閒
한가한

聞
들을 문

閨
안방 규

鏡
거울 경

長
긴 장

門
문 문

開
열 개

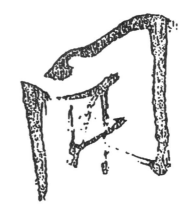

雄 수컷 웅

雅 맑을 아

雞 닭 계

雖 비록 수

問 물을 문

闌 드물 란

關 관계할 관

闕 대궐 궐

須 모름지기 수

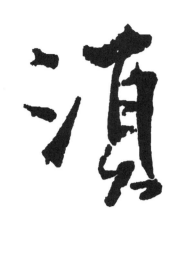

雪 눈 설

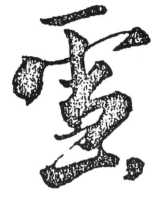

雲 구름 운

霅 흩어질 삽

雋 새살찔 전

離 떠날 리

雜 섞일 잡

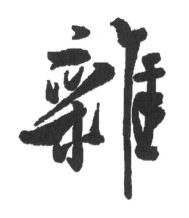

雙 쌍 쌍

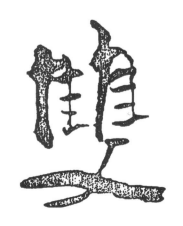

頌
외일
송

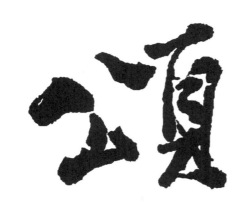

頍
고깔비녀
규

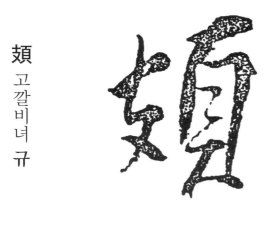

貌
모양
모

顔
얼굴
안

霽
비갤제

非
아닐비

面
낯면

順
순할
순

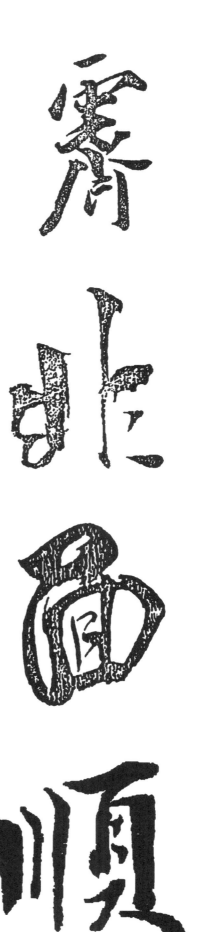

風
바람
풍

飄
날릴
표

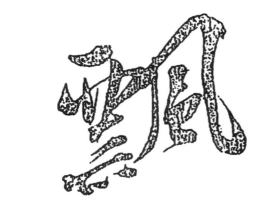

食
밥
식

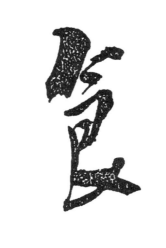

餘
남을
여

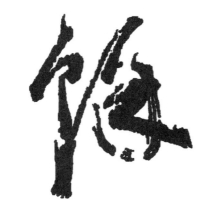

顴
광대뼈
관

頹
무너질
퇴

顯
나타날
현

飛
날
비

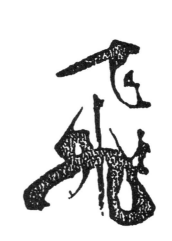

飲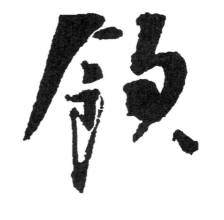
마실
음

飯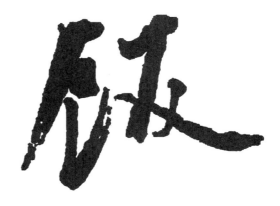
밥
반

飽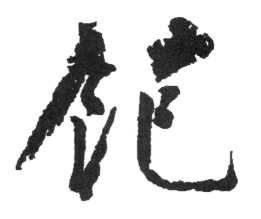
배부를
포

館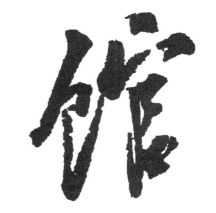
객사
관

厭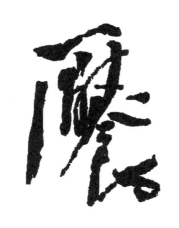
물릴
염

體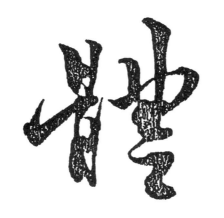
몸
체

高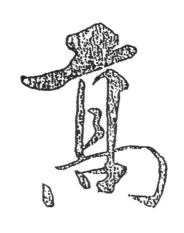
높을
고

鹵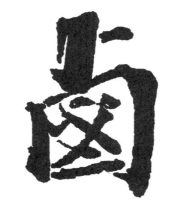
염전
로

鴨
집오리 압

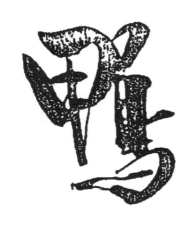

鵠
고니 곡

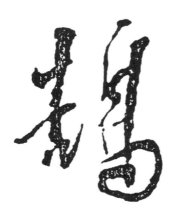

鶯
꾀꼬리 앵

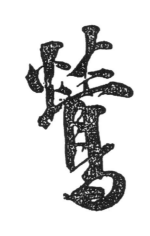

鷗
갈매기 구

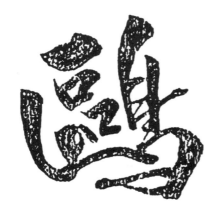

馬
말 마

馮
벼슬이름 풍

魚
고기 어

鳥
새 조

鳳 새 봉

齒 이 치

龍 용 룡

秋史執筆法 (추사 집필법)

用筆之法 = 붓을 사용하는 방법

五指(疏)布 = 다섯 손가락을 성기게 벌려

四面置筆 = 사면으로 붓대에 安置하되

食指中節之端而向內 = 엄지손가락의 기세를 상대로 집게 손가락 가운데마디 끝부분 측면으로 붓대 위
밖에 밀착하여 몸 쪽으로 향해 버티고

以大指螺紋處抑而向外 = 엄지손가락 지문이 있는 부분으로 붓대 안쪽에 밀착하여 힘차게 쳐올려 바
깥쪽으로 향하고

中指鉤其陽 = 가운데 손가락은 갈고리 모양으로 붓대 밖에서 몸 쪽으로 힘차게 내리누른다.

名指小指距其陰則 = 약지손가락과 새끼손가락은 붓대 밑 안쪽에 걸쳐 밑에서 가운데손가락의 기세를
상대로 떠받친다. (그러면)

指實掌虛轉運便捷 = 손가락은 충실하고 손바닥은 비게 되어 운전하기에 민첩해진다.

轉運之法 = 운전하는 방법

食指之骨必橫逼使筆勢向左 = 집게손가락의 골은 반듯이 측면으로 붓대 밖 위에 밀착시켜 엄지손가락
의 기세를 상대로 필세로 하여금 왼쪽으로 향하고

大指之骨必外鼓使筆勢向右 = 엄지손가락의 골은 반드시 바깥쪽으로 쳐올려 필세로 하여금 오른쪽 위
로 향한다.

然後万毫齊力筆鋒乃中 = 그런 뒤에라야 온 붓털이 고루 힘을 발휘하여 필봉이 이내 획의 중심에 서게 된다。

橫逼之機在名指爪肉之際 = 붓대 위아래에서 필관(筆管)을 수직(垂直) 상태로 유지 밀착시키는 기능(機能)은 집게손가락 첫 마디 측면과 약지손가락 육조(肉爪)의 사이에 있다。붓대를 수직으로 하기 위한 상호작용은 집게손가락(食指)과 약지손가락의 기능이다。

外鼓之妙在中指剛柔之間 = 전신의 기를 받아 엄지와 중지에서 電送하는 묘법은 엄지손가락과 가운데 손가락의 剛柔間에 있다。즉 붓끝에 온힘을 전달하여 强弱의 기능을 수행하는 것은 엄지손가락과 가운데 손가락이다。

秋史의 筆訣 (추사의 필결)

書之爲道虛運也若天然 = 글씨를 쓰는 방도는 虛運한 것이 마치 하늘처럼 넓어야 하고

天有南北極以爲之樞紐 = 하늘은 南極과 北極이 있어서 兩極에 축을 삼고.

繫於其所不動者而後 = 양극에 매어 움직이지 않게 한 뒤에

能運其所常勤之天 = 능히 그곳에서 운전하며 떳떳이 운행하는 것이 하늘이다.

書之爲道亦若是則已矣 = 또한 글씨를 쓰는 방법역시 이를 본받아야 한다.

是故書成於 = 이러한 까닭에 글씨는 붓에서 이루어지니

筆運於指指運於腕 = 붓은 손가락에서 운행하고 손가락은 팔뚝에서 운행하며

腕運於肘 肘運於肩 = 팔뚝은 팔꿈치에서 운행되고 팔꿈치는 어깨에서 운행된다

肩也 肘也 腕也 指 = 어깨, 팔꿈치, 팔뚝, 손가락 등은

皆運於右體者 = 모두다 右體에서 運行한 것이요

右體則運於其左 = 오른쪽 몸은 곧 左體 에서 運行 되어 진다.

左右體者體之運於上者也 = 왼쪽과 오른쪽 몸은 몸의 윗몸에서 운행하는 것이니

而上體則運於其下體 = 상체는 곧 하체에 의해서 운행된다.

下體者兩足也 = 하체라 함은 두 발을 말함이다.

兩足著也拇踵下鉤 = 두 발을 땅에 디딜 적에 엄지발가락과 발꿈치를 갈고리처럼 아래로 구부리면

如屐之有齒 以刻於地者然 = 마치 나막신의 굽처럼 땅에 박히게 해야 한다.

此之謂下體之實也 = 이것을 일러 下體에 氣가 充實하다 할 것이다.

下體實而後 = 하체에 氣가 充實한 이후에

能運上體之虛 = 능히 상체의 虛中으로 氣의 原流가 움직여간다

然上體亦有其實焉者 = 그러나 그 상체 또한 충실히 할 것이 있으니

實其左體 = 그 上體의 氣가 充實하게 해야 한다.

左體凝然據 = 왼쪽 팔 손바닥이 엉키듯 책상에 붙이고

與下貳相屬 = 하체 두 발과 더불어 기의 흐름이 서로 이어져야 한다.

由是以三體之實 = 이로 말미암아 두발과 왼손의 삼체가 충실한 氣의 原力으로써

而運右一體之虛 = 오른쪽 한 몸의 虛中으로 氣의 原流가 움직여 나가면

而於是右一體者 = 이에 오른쪽 한 몸도

乃其至實 = 이내 지극히 原力의 氣가 充實해진다.

夫然後以肩運 = 그러한 뒤에 어깨로서 팔꿈치를 原力으로 運用해 가면

由肘而腕而 = 원력을 받은 팔꿈치로 말미암아 팔뚝은 손가락들이

皆名以至實而運至 = 모두 다 각기 지극히 氣의 原力이 充實해야 地極히 虛中한 속으로 精氣가 흘러

들어가는 것이다.

虛者形也實者精 = 虛라 하는 것은 形體의 氣運일 뿐이고 實이라 하는 것은 氣의 原力이다.

其精也者三體之實 = 그 原力의 精氣가 두발과 왼손의 三體에 充滿한 것으로

所融結於至虛之中者 = 지극히 虛中한 속에 녹아들어 맺히게 되는 것이다.

惟其實也故力透平紙 = 오직 精力이 實한 까닭에 힘은 종이를 뚫고

其虛也故精淨平紙 = 허한 까닭에 정기가 맑게 배어난다.

點劃者生於手者也 = 點과 劃은 손에서 생겨난 것이다.

手輗之向於身點劃之屬手陰者也 = 손을 끌어당기어 몸 쪽으로 향한 點과 劃은 陰에 속한 것이고

手推之而麾諸外點劃之屬平陽者也 = 손을 밀쳐내어 몸 밖으로 휘두른 點과 劃은 陽에 속한 것이다.

一推一輗手之能爲點劃者如是 = 한번 밀고 한번 당기며 畫을 그어 손으로 能히 點과 畫을 이루는 것이

이와 같다.

舍是則非所能也 = 이를 버리고서는 能할 수가 없다.

是故陰之劃四 = 이런 까닭에 陰의 畫이 넷이니

側也·努也·掠也·啄也 = 側 努 掠 啄들은

皆右旋之運於東南者也 = 모두 右旋으로 東南에서 움직여 간 것이요

陽之劃四 = 陽의 畫이 넷이니

勒也 趯也 策也 磔也 = 勒 趯 策 磔들은

亦左旋之運於東南者也 = 또한 左旋으로 東南에서 움직여 간 것이다.

吾之手生於身之西北故 = 나의 오른손이 몸의 西北쪽에서 난 까닭에

能券舒於東南 = 능히 동남쪽의 위치에서 글씨를 말고 펼 수 있다.

若運於西北弗能也 = 만약 서북에서 움직여 간다면 能히 할 수가 없다.

强而行之 = 억지로 한다면

縱譎怪橫生 = 제멋대로 속임수로 괴이하게 바르지 못한 조작이어서

君子不由也 = 군자는 그렇게 하지 않는다.

阮堂老人書 = 완당 노인서

본시 行書는 楷書에서 演變된 書體인 만큼 어떠한 書家이든간에 그의 楷書에 바탕을 두고 이루어지게 마련이다.

그리하여 秋史의 行書는 그의 楷書에 바탕을 두었음은 두말할 나위가 없다. 앞서도 지적한대로 그 楷書의 理論과 根本에 입각하여 行書도 이루어졌으니 그 根源은 二王과 鍾索으로 소급되며 歐陽詢과 褚遂良, 顏眞卿을 거쳐 蘇軾, 黃庭堅, 沈周, 董其昌, 劉墉, 翁方綱에 이르기까지 그 영향이 미치지 않은 곳이 없다. 秋史는 (論古人書)에서 (鍾索以下書家, 皆無專決, 惟口口相授, 至智永始以永字八法筆之於書, 又有也字一法, 然不專泥於窠臼, 八法之轉變, 爲七十餘則, 又有隱術十餘筆, 非語言之字, 可得形容神以明之耳, 顏平原書, 純以神行, 卽從褚法來, 與褚無一毫相近處, 黃山谷是晉人神髓, 人或以無右軍戈波, 有徵詞, 皆不知其變處, 而忘論之也, 如近日劉石庵, 白坡書入, 直到山陰門庭, 今以坡書形相, 苛責石庵, 然乎, 否乎) 라 한 것은 곧 자신을 말하고 있는 것이며 또 그가 歸結되는 目標로 向하는 과정을 明確히 한 것이 아닐까. 또 (答朴蕙百問書) 冒頭에 (余云余自少有意於書, 二十四歲入燕, 見諸名碩, 聞其緒論, 撥鐙爲立頭第一義, 地法筆法墨法, 至於分行布白戈波點劃之法, 與東人所習大, 漢魏以下金石文字, 爲累千種, 欲遡鍾索以上, 必多見北碑, 始知其祖系源流之所自, 至於樂毅論, 自唐詩已無眞本, 黃庭經爲六朝人書, 遺教經爲唐經生書, 東方朔讚曹娥碑等書全無來歷, 閣帖爲王著所摹翻, 尤爲紕翻, 已爲當時如米元章黃伯思董廣川, 所一一駁正 … (중략) … 有唐之歐褚虞薛顏柳孫楊徐李諸人所書, 一無與黃庭樂毅相似, 其不從樂毅黃庭入門可證, 但與諸北碑, 如印印泥, 且方勁古拙, 無圓熟模稜者) 라하여 종래 東人이 배우고 익혀온 筆法은 하나같이 청국과 같은 것이 없음을 알았다하며 또 見聞을 넓혀서 祖宗과 源流를 따지지 아니하면 허사라는 것을 지적하였다. 또한 方勁古拙하고 無圓熟模稜함을 말하여 印印泥 錐畫沙의 筆法을 주장한 것은 추사 서법의 根本 原則이다. 그뿐아니라 다시 (近日我東所稱書家, 所謂晉體蜀體, 皆

不知有此, 卽取中國所已棄之笪籠外者, 視之如神物, 奉之如圭臬, 欲以腐鼠嚇鳳, 寧不可笑) 라고

탄식한 것은 당연한 일이다.

당시의 형편으로 보아 남이 울 밖으로 내다버린 것을 神物처럼 여기고 圭臬로 받든다는 것은 썩은 쥐로

써 봉황을 얻으려는 것이라 어찌 웃지 않을 수가 있겠느냐는 것이다.

추사의 행서에 대하여 論하자면 楷書에서 窺察한 이외에 그 서법상 이론을 달리하는 것은 하나도 없다

。 다만 行書에 楷, 隷, 篆, 草, 等意를 풍부하게 참입하여 보다 많은 변화를 나타냈다는 점이 특색이

라고 하겠다. 그가 (潭溪正書)에 題한대로 (潭溪老人正書, 於率更德其圓處, 於河南得其隷意, 成親王

萬卷金石之氣, 注於腕下, 蔚然爲書家龍象, 由唐入晉之徑路, 舍是無二, 石庵着可比擬, 而八

以下皆遜一籌) 라 한 만큼 추사가 翁方綱을 흠모한대로 자신의 目標로 삼았음은 疑心할 나위가 없다.

앞에서도 言及하였거니와 秋史는 그의 行書의 原則을 二王에 두고 있으면서 歷代諸家의 長을 취하고

더욱 六朝碑版의 雄渾함을 더하여 秋史書法의 特徵으로 遺憾없이 나타낸 것이다.

추사가 연경에서 翁方綱과 筆談한 묵적으로 미루어볼 때 그의 나이 24세 때의 行書가 어느 정도였는지

를 翁方綱과 대비하여 볼 수 있는 좋은 資料이다. 청년의 書와 老筆의 대비도 되려니와 여기서 秋史의

行書가 비상한 일면을 보이고 있어 벌써 기초가 튼튼함을 알게 하는 바 그뒤 50년이나 가까운 세월이

흐르는 동안 (人書俱老)의 境地를 後學인 우리에게 暗示하는 바가 크다고 하겠다. 秋史行書의 極致

는 모든 書體의 융합된 것이며 또 書卷氣와 文字香이 깃드는 것은 물론 그가 書法을 論함에 있어 (法可

以人人傳, 精神興會, 則人人所自致, 無精神者, 書法雖可觀, 不能耐久索翫, 無興會者, 字體雖

佳, 僅稱字匠, 氣勢在胸中, 流露於字裏行間, 或雄壯, 或紆徐, 不可阻遏, 若僅在點畫上論, 氣勢

尙隔一層) 이라 한 것처럼 點과 畫을 따지거나 間架가 어떠하여야 한다는 規矩는 전하고 받을 수 있는

것이나 精神과 興會는 사람마다 스스로 이르는 것이기 때문에 여기서 나오는 氣勢는 胸中에 있어서 字

裏와 行間에 넘치고 어떤 것은 雄壯하기도 하며 또 느리기도 하여 헤아릴수 없어야 한다고 하였으니 이

야말로 특히 秋史行書의 全貌라고 하겠다.

— 추사 김정희집에서

〈編著者 略歴〉

西 村 李 圭 五

- 父親 貴石 李喜榮 先生 漢學修學
- 淸明 任昌淳 先生 漢學 師事
- 高麗大學校 敎育大學院 修了
- 高麗大學校 敎育大學院 外來 敎授
- 中華民國 要領城 敎育大學院 書法 名譽敎授
- 文化體育部長官推薦 海外同胞 家訓써주기 美國LA訪問展示(94)
- 社團法人 韓國 秋史體硏究會 諮問委員
- 韓國書藝美術代表招待作家 淸州市支會長
- 社團法人 國民藝術協會 理事
- 社團法人 韓國書藝協會忠北支社 理事
- 大韓民國書藝文人畵元老總聯合會 招待作家
- 大韓民國 美術展覽會 招待作家
- 大韓民國現代美術館招待作
- 大韓民國藝術의殿堂招待作家
- 大韓民國 서울市立美術館 招待作家
- 大韓民國統一美術大展 招待作家
- 中華民國陝西城美術館招待作家
- 中華民國四川城美術館招待作家
- 中華民國 京憲眞 貴賓裝
- 韓國인터닛書藝大殿招待作家
- 忠淸美術展覽會招待作家
- 忠北書藝大殿招待作家
- 丹齋書藝大殿招待作家
- 大韓民國美術展覽會 審査委員
- 서울美術展覽會審査委員
- 忠淸 仁川 美術展覽會 審査委員
- 全羅南道春香祭書藝大殿審査委員長
- 丹齋書藝大殿審査委員
- 忠北書藝大殿審査委員
- 韓中書藝文化交流展 招待出品
- 韓中現代書藝交流展出品
- 韓日美術交流展招待出品
- 秋史 金正喜 隸書帖 發行
- 修德霱 顧問
- 韓國書藝美術藝總 特別作家聯合會 共同會長
- 西村書藝 院長

· TEL : 043-231-1226 HP : 010-6404-0122

· E-mail : kolee295@hanmail.net

· 忠北 淸州市 서원구 탑골로13번길 14-2, 3층 修德齋(산남동)

秋史 金正喜 行書帖

2018년 9월 15일 초판 발행

발간처 수덕체 서촌 추사체 연구회
편역자 西村 李圭五
주 소 忠北 淸州市 서원구 탑골로13번길 14-2, 3층 修德齋(산남동)
전 화 043-231-1226 H·P : 010-6404-0122

발행처 ㈜이화문화출판사
등록번호 제300-2015-92
주 소 서울시 종로구 인사동길 12, 3층 310호(인사동 대일빌딩)
전 화 02-732-7091~3 **FAX** 02-725-5153
홈페이지 www.makebook.net

값 12,000원